DEBUT D'UNE SERIE DE DOCUMENTS
EN COULEUR

CATALOGUE

DE LA COLLECTION DE

TABLEAUX

Et Objets de Curiosité

DE M. JACQUES LAFITTE,

Par Charles Paillet,

COMMISSAIRE-EXPERT HONORAIRE DES MUSÉES-ROYAUX

PARIS,

IMPRIMERIE DE DEZAUCHE,
FAUB. MONTMARTRE, N. 11.

1834.

CATALOGUE
DE LA COLLECTION
DE TABLEAUX
Des Écoles
D'ITALIE, DE FLANDRE, DE HOLLANDE,
ET
DE L'ÉCOLE FRANÇAISE MODERNE,

Figures, Bustes et Bas-Reliefs en marbre antique, Bustes et Figures en bronze, Colonnes et Vases en matières précieuses;

SUIVI D'UNE NOTICE
De Meubles, Bronzes, Dorures et Objets de riche ameublement;

LE TOUT

Formant le Cabinet de M. JACQUES LAFITTE.

LA VENTE DE CETTE IMPORTANTE RÉUNION

Aura lieu le Lundi 15 Décembre 1834, et jours suivans, à midi,

DANS LES SALONS DU MUSÉE-COLBERT,

RUE VIVIENNE, N° 2.

L'EXPOSITION SERA PUBLIQUE

A compter du Jeudi 11 Décembre jusqu'au Dimanche 14 inclusivement,

DEPUIS MIDI JUSQU'A CINQ HEURES.

LE PRÉSENT CATALOGUE SE DISTRIBUE :

A PARIS,

CHEZ MM. { LACOSTE, Commissaire-Priseur, rue Thérèse, n. 2;
Charles PAILLET, Commissaire-Expert honoraire des Musées-Royaux, rue Grange-Batelière, n° 24.

A LONDRES, chez M. WODIN.
A BRUXELLES, chez M. HÉRIS.
A MANHEIM, chez ARTARIA.

1834.

PARIS. — IMPRIMERIE DE DEZAUCHE,
FAUBOURG MONTMARTRE, N° 11.

AVERTISSEMENT.

Les arts ne sont pas séparés de l'industrie; liés par le besoin d'une prospérité commune, ils se doivent une réciproque bienveillance, et celui qui a pu hâter leurs progrès en encourageant leur marche, acquiert aux yeux de la société un titre honorable qui ne peut être contesté.

La collection formée par M. Jacques Laffite, et dont il se sépare aujourd'hui, est composée en grande partie d'ouvrages de nos peintres modernes; elle est connue de tous les amateurs des arts. La majeure partie est sortie des expositions du Louvre; c'est là, ou dans les ateliers des peintres, que les acquisitions ont été faites; on se les rappellera doublement encore, parce qu'elles ont paru dans les exhibitions au profit des indigens, privation momentanée dont M. Laffite a toujours su faire le sacrifice, comme dans toutes les occasions où l'obligeance et la générosité pouvaient se réclamer de lui.

On reverra paraître le trait de Napoléon Bonaparte, *le Passage du pont de Lodi*, immortalisé par le pinceau de M. *Horace Vernet*; une

épisode de scène grecque, par M. *Scheffer* aîné; l'*Yvanhoé*, composition si délicieusement décrite par M. *Léon Cogniet*; *Bacchus et Ariane*, par M. *Sigalon*; *Inès de Castro*, par M. *de Forbin*; deux intérieurs *de cloître*, du plus beau pinceau de M. *Granet*, exécutés avec une religieuse conscience; deux *vues souterraines*, par M. *Bouton*, dont l'illusion d'optique les convertirait en diorama; le plus beau tableau d'*Oméganck*, d'Anvers; des ouvrages très-remarquables de *Demarne*, de *Sueback*, de *Taunay*, de *Prud'hon*, et de MM. *Bertin*, *Isabey*, *Gudin*, *Destouches*, *St-Martin*, *Roëhn*, *Malet*, *Ricois*, et *Béaume*; le portrait du *pape Pie VI* et du *cardinal Caprara*, par *David*, monument historique et du plus grand intérêt; une tête de *Greuze*, et deux marines, *calme* et *tempête*, par *Joseph Vernet*.

Après cette série de noms célèbres parmi nos peintres nationaux, nous citerons le bel et capital ouvrage d'*André del Sarte*; une *Tentation de saint Antoine*, par *David Téniers*; un paysage par *Adam Pynaker*, et quelques autres tableaux d'un ordre peut-être inférieur, mais qui, choisis avec goût, ne sont pas d'un moindre intérêt.

Dans une partie plus spéciale, mais qui tient

également au domaine des arts, on remarquera une suite de bustes en marbre et en bronze, d'une beauté ou d'un intérêt qui leur assigne une place dans les galeries ou dans les monumens publics. Un des plus remarquables est celui de Mirabeau, défenseur des droits du peuple, ennemi de l'arbitraire, et dont les discours attestent le plus ardent patriotisme. D'autres bustes des héros de l'ancienne Rome complètent une suite digne de servir de modèle aux artistes, et aux amateurs de règle de goût. Aussi, des bas-reliefs de haute antiquité qui décoraient l'hôtel du cardinal Fesch, monumens curieux, et des beaux jours, de l'art, chez les Grecs.

A ces différens genres d'objets précieux, seront encore ajoutés : des groupes en marbre, des vases, des colonnes en marbre et en matières orientales, des tables en porphyre et des pièces en dorures de riche ameublement dont la Notice fera suite à ce Catalogue.

Observation.

Pendant l'exposition, il sera distribué une feuille indiquant, par ordre de numéro, les objets qui composeront chaque vacation.

LISTE
DES
PEINTRES COMPRIS DANS LE CATALOGUE
De M. Jacques Lafitte.

ÉCOLE D'ITALIE.

DEL SARTO (Andréa).
GIORDANO (Lucas).
SASSO FERATO.

ÉCOLES FLAMANDE, HOLLANDAISE ET ALLEMANDE.

TENIERS (David).
HACKERT.
PYNACKER (Adam).
OMEGANCK.
DIETRICY.
VERSTAPEN.
BOTH (André).
DELARIVE.

ÉCOLE FRANÇAISE.

M⁰ HORACE VERNET.
DAVID.
SCHEFFER.
SIGALON.
M⁰ TAUNAY.
DEMARNE.
ISABEY.
DESTOUCHES.
GUDIN.
FORBIN (Comte de).
GRANET.
BERTIN.
COGNIET (Léon).
GREUZE.
MALET.
SWEBACK.
BOUTON.
BAUME.
ANDRÉ.
ROEHN.
VERNET (Joseph).
Mˡˡᵉ LEDOUX.
M⁰ PRUDHON.
VAFLARD.
STELLA.
RICOIS.
DAGNAN.
GIRODET.
SAINT-MARTIN.

CATALOGUE DE TABLEAUX

DES ÉCOLES

D'Italie, de Flandre, de Hollande

ET

DE L'ÉCOLE FRANÇAISE

MODERNE.

DEL SARTO (Andréa), né a Florence en 1488.

1. — La Vierge et son fils au milieu de plusieurs saints personnages.

Avant d'expliquer le sujet de ce chef-d'œuvre du peintre florentin, avant de reproduire les notes érudites du catalogue où il a été précédemment décrit, il est convenable d'annoncer que c'est encore un acte de dévoûment patriotique qui rendit M. Lafitte possesseur de ce tableau. Il faisait partie de la collection de M. Lapeyrière, ancien receveur-général, et y était regardé comme un des morceaux d'une telle rareté et d'un si haut prix, qu'il devait, selon le préjugé assez ridiculement accrédité, devenir le patri-

moine de l'étranger. La foule d'admirateurs qui assistaient à la vente déplorait avec raison la perte de ce chef-d'œuvre et craignait qu'envié par les cours étrangères il ne put plus rester en France; l'enchère allait bientôt déposséder le pays d'une de ses notabilités en peinture, lorsque M. Lafitte la défendit avec calme et dignité, et se rendit acquéreur du tableau pour qu'il restât en France. C'est alors que des applaudissemens retentirent dans la salle; on s'y réjouissait comme autrefois à la lecture d'un paragraphe du bulletin de la grande-armée annonçant la prise d'une redoute, et ce trophée d'une victoire sans victime fut constamment mis à la disposition des curieux qui l'ont admiré, et à celle des artistes, qui en l'étudiant ont su y rencontrer d'heureuses inspirations.

Suit l'explication du Sujet.

Dans l'enfoncement d'une niche, la Vierge Marie est assise sur un nuage supporté par deux chérubins, et tient dans ses bras l'enfant divin dont le Tout-Puissant l'a rendue mère. La douce majesté de ses traits, leur calme gracieux, décèlent cet état de quiétude parfaite et de félicité pure dont se compose l'éternelle existence des élus. Cependant la petite-fille des rois d'Israël, au milieu des célestes jouissances, jette encore des regards de bonté sur la terre et ne cesse d'écouter favorablement les pieuses invocations qui s'élèvent jusqu'à elle.

Plus bas que Marie, sur plusieurs degrés, sont

placés à sa droite saint Pierre tenant les clés du ciel, saint Benoît et saint Celse ; à sa gauche, l'évangéliste saint Marc, saint Antoine de Padoue, et l'une des chastes épouses de Jésus, l'heureuse Catherine d'Alexandrie, qui est à genoux ainsi que saint Celse, en face duquel elle est placée. En avant des degrés, sur un plan inférieur supposé, sont encore représentés à mi-corps saint Onofre et sainte Julie, celle-ci tournant les yeux vers le spectateur. Il est à croire que tous ces bienheureux personnages sont réunis autour de Marie dans le dessein de l'invoquer en faveur des fidèles qui ont eu recours à leur intercession.

Cet admirable tableau porte la date de M. D. XX. VIII et fut peint à la demande d'un sieur Julien Scala, pour un couvent de dominicains, fondé à Sarzana. De cette ville il fut transporté à Gênes, où il est long-temps resté dans le palais de la famille Mari. Vasari le cite dans la vie de l'auteur et en parle de cette manière : *Gli fece fare Giuliano Scala, per mandare a Serrazana, in una tavola una nostra donna a sedere col figlio in collo, e due mezze figure dalle Ginocchia, in su santo celso, e santa Giulia, santo Onofrio, santa Caterina, santo Benedetto, santo Antonio da Padoa, santo Pietro e santo Marco : la qual tavola fu tenuta simile all altre cose d'Andrea.*

Ces derniers mots de Vasari ne laissent aucun doute sur le grand cas qu'on faisait de ce beau tableau à l'époque où il écrivait. *On le compare,* dit-il, *à tous les autres ouvrages d'André,* c'est-à-dire à tous

ceux, dont lui, Vasari, donne la liste, et qu'on regardait, de son vivant, comme les plus beaux et les plus propres à illustrer leur auteur. L'abbé Lanzi, dans son *Histoire pittoresque de l'Italie*, dit que le meilleur morceau que les étrangers aient de la main d'André, est peut-être le tableau passé de l'église des dominicains de Sarzane dans un palais de Gênes.

Nous renvoyons pour le complément des citations en faveur de cet admirable tableau, au n° 4 du catalogue de M. Lapeyrière, publié en 1824.

Ainsi que la transfiguration de Raphaël, que le saint Jérôme du Dominicain, que la sainte Pétronille du Guerchin, que l'Antiope du Corrége sont accrédités dans l'opinion publique comme les chefs-d'œuvre de ces peintres, ainsi le tableau décrit ci-dessus doit-il être considéré comme le chef-d'œuvre d'Andrea del Sarto, le plus beau génie de l'école florentine, en partage avec Léonard de Vinci ; celui enfin qui fit la belle copie du portrait de Léon X peint par Raphaël et qui trompa si bien *Vasari*, qui l'avait vu peindre, et Jules Romain, qui en avait peint les draperies sous les yeux de Raphaël.

Avant que les Florentins viennent disputer le déplacement de ce chef-d'œuvre, eux qui faisaient autrefois un si grand cas des ouvrages d'Andrea del Sarto, que pendant leurs séditions, à l'exemple du roi Démétrius Poliorcètes, ils les préservèrent des flammes, tandis qu'ils n'épargnaient ni églises, ni palais, peut-être se trouvera-t-il un amateur enthousiaste, dont le dévoûment patriotique scellera pour toujours

dans cette belle France une des célébrités de la peinture.

H., 84 p. ; l., 68 p. ; sur bois 6 l.

SASSO FERATO.

2. — La Vierge, portant sur la tête un voile d'étoffe largement drapée, a les mains jointes et le regard d'un pieux recueillement. C'est à peu près dans cette attitude, avec le même genre d'étoffe et son uniforme coloris, que ce peintre a représenté presque toutes ces Vierges dont il a répété la simplicité et quelquefois les expressions ravissantes à un tel point que toutes, malgré leur similitude, se font désirer. Les Italiens disent de lui : *Che tanti angeli et tante madone dipinte da lui, ei pajono quasi venute da cielo ed ei divino*; c'est-à-dire que le grand nombre d'anges et de vierges qu'il a si bien peintes, paraissent venir d'une main divine.

H., 22 p. ; l., 18 p ; sur toile.

LUCAS GIORDANO.

3. — Diane au bain et surprise par Actéon; figures proportion de nature.

H., 46 p. ; l., 65 p ; sur toile.

ÉCOLES
Flamande, Hollandaise et Allemande.

TENIERS LE JEUNE (DAVID).

4. — La tentation de saint Antoine.

L'originalité de ce peintre est si marquée, que les yeux les moins exercés reconnaissent ses tableaux au premier aspect.

Au seul nom de Teniers le sourire naît sur les lèvres de ceux qui connaissent ses ouvrages; ils respirent une si franche gaîté qu'ils en donnent à tous ceux qui les voient. Exact dans le dessin, spirituel et rapide dans la touche, ingénieux dans ses compositions, d'une malice qui ne dépasse jamais les bornes de la palette, il imite avec une verve bouillonnante, une vérité parfaite, des détails qui paraissent avoir été faits en un instant. On se délasse, en les voyant, de cette peinture à grandes actions dont l'âme est agitée et souvent trop troublée; et comme l'a très-fidèlement rapporté un historien impartial, si Louis XIV chassa de la cour les diseurs de bonne aventure, les buveurs et les bons paysans flamands de Teniers, c'est que les yeux du monarque étaient trop habitués aux formes des courtisans et qu'il pouvait croire que la nature n'en avait pas fait d'autres.

Nous ne craindrons pas aujourd'hui que cette œuvre du génie le plus original, digne enfin du pinceau sublime qui a créé l'Enfant prodigue et les œuvres de miséricorde, subisse un bannissement aussi injuste.

Voici maintenant comment est expliqué le sujet de ce tableau dans le catalogue de M. Lapeyrière, au numéro 156.

Une vaste grotte, creusée sous un rocher, sert de retraite au saint. C'est dans cet asile sauvage, qu'à genoux, joignant les mains et contemplant un Christ auquel il attache toutes ses pensées, l'austère ermite parvient à triompher des efforts qu'emploient les démons pour le distraire et le tenter. Une espèce de duègne, dont l'essence infernale se décèle par la paire de cornes qui perce sa coiffure, excite vainement le saint homme à lever les yeux sur un autre démon qui se présente devant lui un verre à la main, et sous les traits d'une jeune femme disposée à le séduire. Plus de vingt autres esprits, sortis des éternels abîmes et revêtus de formes plus ou moins hideuses et bizarres, entourent le solitaire et tâchent par un horrible vacarme de l'arracher à ses pieuses méditations.

Nous ajouterons que les ouvrages de cette importance sont rares, leur mutation peu fréquente, et que l'occasion d'enrichir son cabinet serait peut-être pour un amateur un sujet de regrets, s'il ne se hâtait pas de la saisir.

H., 21 p.; l., 28 p. 6 l.; sur cuivre.

PYNACKER (Adam).

5. — Le premier plan est arrosé par un ruisseau limpide; un homme s'y baigne les pieds, et tout près de lui est une femme debout et filant au fuseau. Au-delà du ruisseau, à droite, devant une masse de rochers couverts de bois, s'élèvent quelques grands arbres sur les deux bords d'un chemin autrefois fermé par une porte maintenant tombée en ruines; à gauche un paysan, précédé d'un mulet, s'enfonce dans la campagne, qui de ce côté offre une perspective très-étendue et couverte d'une vapeur aérienne admirablement rendue.

C'est encore à la vente de M. Lapeyrière, n° 142, que ce tableau fut acheté.

H., 15 p.; l., 13 p. 6 l.; sur bois.

HACKERT.

6. — Un paysage d'une immense étendue, coupé sur tous les plans par des lignes de rivière, montagnes, bois et rochers; sur la partie droite, indiquant un chemin bordé d'arbres et longeant une lisière de forêt, on distingue des voyageurs à cheval, précédés de chasseurs villageois dont un porteur d'oiseaux.

Les paysages de ce maître, plus répandus en Hollande que dans tout autre lieu, sont rares partout. Il se distingue par une grande suavité de ton, un aspect vrai, et ces qualités font rechercher ses ouvrages

qui lorsqu'ils se rencontrent, se paient de très-hauts prix.

H., 66 p.; l., 84; T.

DIETRICY.

7. — Terrain montueux, recouvert d'un pâturage de mousse verdoyante où se reposent et paissent quelques vaches, quelques moutons et chèvres, à l'abri d'une hauteur de terre couronnée d'arbustes dont plusieurs se détachent sur un ciel presque serein; un chemin qui traverse la partie gauche est occupé par un voyageur à cheval et un paysan qui le précède.

H., 20 p.; l., 2 p.

VERSTAPPEN.

8. — La vue du lac de Némi; on aperçoit sur ses bords plusieurs figures de laveuses, dans le costume des femmes de ces contrées.

H. 24 p.; l., 32 p.; sur toile.

9. — Le lac d'Albano, auquel on arrive par un chemin boisé; un pâtre s'y repose en gardant la surveillance sur un troupeau de chèvres.

H. 24 p.; l., 32 p.; sur toile.

ASSELIN (J.).

10. — Grande partie de monument pyramidal, au pied duquel est une fontaine où arrivent des paysans avec leurs chevaux et mulets; des mendians,

espèce de lazaronis, attendent la charité des passans, et sont blottis contre la muraille de ce haut édifice.

H. 61 p.; l., 48 p.; toile.

VANDERBENT.

11. — Deux paysages de forme en hauteur, offrant des sites variés; ils sont enrichis de quelques monumens et ornés de figures.

H. 20 p.; l., 13; bois.

WOUVERMANS (Ph.) (D'APRÈS).

12. — Le fermier indiscret, scène villageoise qui se passe près d'une porte d'hôtellerie.

13. — Le coup de l'étrier.

GOVAERT FLINCK.

14. — La réunion des quatre évangélistes.

H. 13 p.; l., 10 p.; sur bois.

DELARIVE, PEINTRE DE GENÈVE.

15. — L'embarcation d'un nombreux troupeau de bétail près d'un lac.

(H.) 30 p.; l., 40 p.; sur toile.

16. — La conduite du troupeau; autre paysage dont les fonds indiquent les montagnes de la Suisse et les cascades qui en rendent le site pittoresque.

Le peintre Delarive, qui vivait à Genève à la fin du siècle dernier, y a laissé des ouvrages fort estimés; c'était le Demarne de cette contrée, avec moins d'éclat et de brillant, mais avec une conscience d'exécution et un coloris de localité vrai. Ceux que nous décrivons maintenant sont de son meilleur temps, et s'harmoniseraient parfaitement avec les productions hollandaises et flamandes.

VANDEN EECKHOUT.

17. — La Vierge, à genoux devant le chef de la tribu israélite, lui présente son divin fils; le pontife le reçoit debout et dans le costume du plus grand cérémonial.

Cette composition, toute magique, est d'une couleur fort remarquable et rappelle les beaux ouvrages de Rembrandt que Vanden Eeckhout a souvent et heureusement imité, en surpassant tous ceux de son temps qui cherchèrent à se rendre imitateurs de leur maître.

H., 23 p.; l., 26 p.; sur toile.

OMEGANCK.

18. — Un des plus vastes paysages, dont le site est pris dans les environs de la Flandre. Il offre une vue de plaine éclairée par un effet de soleil, indiquant l'heure d'une belle matinée d'été. Des terrains gras, couverts d'herbes abondantes, nourrissent de leur suc bienfaisant un troupeau de moutons abrités sous des massifs d'arbres qui les garantissent des feux déva-

rans du ciel ; au côté opposé à cette riche partie du tableau, l'œil se promène sur une profondeur de campagne dont la grande étendue est parfaitement sentie. On n'y découvre point des pays de montagnes fiers et terribles, ni de pompeux édifices, ni les débris d'une imposante architecture, rien des souvenirs d'une grandeur évanouie; la poésie des Flamands, c'est la nature, c'est la représentation exacte d'un pays silencieux, asile du repos, dont les modestes habitations attestent un peuple sage et riche par son industrie.

Cet ouvrage de M. Omeganck est regardé comme son chef-d'œuvre, parce qu'il comporte toutes les conditions qui caractérisent son admirable talent.

<div style="text-align:center">L., 54 p. ; h., 48 p. ; sur toile.</div>

École Française

ANCIENNE ET MODERNE.

DAVID (Louis).

19. — Les portraits réunis du pape et du cardinal Caprara, représentés à mi-corps et revêtus d'habits simples indiquant leur dignité respective.

C'est à l'époque où Pie VI vint à Paris, que M. David, premier peintre de l'empereur, exécuta ces

deux portraits, monumens historiques de la peinture. Appelé à retracer toutes les célébrités du siècle, et dans la plus forte période de son talent, l'auteur des Sabines obtint l'agrément de traduire avec rapidité les traits du vénérable pontife, souvent accompagné du cardinal Caprara. Il fit une étude d'après nature qu'il termina ensuite, pour servir aux grandes compositions du tableau du sacre. Nous laisserons au jugement du public à apprécier le degré de beautés que ces deux portraits peuvent offrir dans toutes leurs parties.

GREUZE (Jean-Baptiste), né a Tournus, en 1726.

20. — Buste d'une jeune fille dont le regard paraît vague; elle porte la main pour recevoir sa tête légèrement inclinée; elle est coiffée en cheveux et négligemment ajustée d'un vêtement qui laisse entrevoir une partie de sa poitrine.

Les demi-figures et les têtes ont le plus contribué à la réputation de ce peintre abondant et facile dans ses compositions. Comme tout homme bien organisé, très-sensible au charme puissant des femmes, il y a répandu, comme sur tout ce qu'il a fait, un ton de volupté dont l'aspect n'est point dangereux pour les mœurs. Ce portrait est du nombre de ceux dont la couleur, la dégradation de lumière, le dessin, sont pleins d'esprit et de vie; on peut l'assimiler au tableau de la petite fille au chien, qui passe pour son chef-d'œuvre. C'est la plus belle manière avec

toute son originalité, arrivant le plus près possible de l'imitation parfaite de la nature.

21. — Jeune fille suppliante.

Ce n'est point une de ces têtes à coquetterie, dont le sourire enchanteur charme et séduit, c'est un de ces modèles dont l'expression indique le repentir et l'invocation au pardon. Dans ce délicieux ouvrage où Greuze a moralisé son sujet, l'imagination en a encore adouci la tristesse ; à lui seul, peut-être, était réservé de laisser encore entrevoir la grâce dans les larmes.

H., 14 p.; l., 10 p.; B.

22. — L'enfant boudant contre son déjeûner.

Une petite pensionnaire, dont l'attitude nonchalante indiquerait assez une légère propension à la paresse, a les bras appuyés sur une table et ne semble pas du tout satisfaite du repas destiné à l'espiègle pécheresse.

M^r LEDOUX.

23. — La jeune fille à la colombe.

VERNET (JOSEPH), NÉ A AVIGNON EN 1714, MORT A PARIS EN 1789.

24. — La tempête.

Après un orage des plus violent, une femme presque expirante, étendue sur un rocher, vient d'être

recueillie par des matelots échappés du naufrage; ils cherchent à la rappeler à la vie en lui prodigant des soins, et s'ils ne montrent pas tous le même empressement, c'est qu'une partie de l'équipage est occupée à tirer le cable d'un navire prêt à échouer.

Dans cette scène pathétique et sublime, autant poëte que peintre, Vernet a rendu le fracas des époutables ouragans dont lui-même a souvent été témoin en se faisant attacher au mât d'un vaisseau pour mieux contempler l'imposante majesté du désordre des élémens; il a saisi dans ce tableau avec une scrupuleuse exactitude toutes les formes que prennent les flots dans leur terrible courroux, lorsque leurs masses blanchissantes, impétueuses, roulent sur elles-mêmes ou se brisent en frappant et parcourant les rochers.

25. — Le calme.

Port de la Méditerranée indiquant le phare de Gênes dominant une vaste étendue de mer dont les ondes azurées, sillonnées de vaisseaux poussés par un vent léger, se balancent tranquillement.

On distingue sur le quai, garni d'une multitude de détails, des figures d'Arméniens, de Turcs et d'Européens; chacun dans les costumes de leur nation.

Ces deux tableaux ont été exécutés pour M. de Choiseul, ministre de la guerre dans l'intervalle du précieux et intéressant travail des ports de France, un des plus beaux monumens que les arts puissent offrir au patriotisme des Français et à la curiosité des étrangers.

— 24 —

26. — Une vue paisible des environs de la Provence. Elle est partagée par une rivière bordée d'arbres; et quelques figures qui animent le site pittoresque dont le peintre a fait choix, se partagent dans toute l'étendue de cette heureuse contrée.

C'est encore de la belle époque de son talent que Joseph Vernet produisit cet excellent tableau, connu et gravé sous le titre de la promenade au comtat d'Avignon.

H. 6 p.; l., 48 p.; sur toile.

M. VERNET (Horace).

27. — Le passage du pont de Lodi, en 1795. Les Français, dans une attaque contre les Autrichiens, franchirent le pont sur l'Adda, défendu par dix mille hommes et trente pièces de canons, et remportèrent une victoire éclatante qui décida la conquête du Milanais. L'action principale de cette magnanime affaire eut lieu sous le commandement du général Bonaparte, qui, armé du drapeau tricolore, donna un si grand exemple de valeur, en traversant ce pont à la tête des troupes françaises, qu'il opéra une déroute complète dans l'armée ennemie.

Voilà certes un sujet d'un patriotisme éminemment français et dont il semble que M. Horace ait été témoin, ou que l'action tout entière du vainqueur de l'Italie lui ait été révélée, car cette page historique est conforme au récit mentionné dans les fastes de nos victoires et conquêtes. Nous sommes d'ailleurs habitués au succès de l'auteur des batailles

de Montmirail, de Hanau, du massacre des mameluks du Caire, de la bataille de Bouvines, de celles de Jemmapes et de Valmy ; il s'est chargé depuis longtemps de traduire nos hauts faits sur la toile et d'en vouer l'image à la postérité.

On dit que les talens, dans l'état de succession généalogique des familles, tendent à une progression de décroissance complète ; ce serait sans doute une bien mauvaise destinée réservée à M. Horace, d'être arrivé le dernier des trois célébrités Vernet, mais il a heureusement, et sans distinction de supériorité, démenti le proverbe, et ne veut être là que pour consolider la haute réputation de la branche des peintres qui ont illustré son nom.

28. — Composition poétique, connue, défendue et gravée sous le titre de l'apothéose de Napoléon. Le héros d'Austerlitz est représenté sur la hauteur d'un rocher isolé en mer et contre lesquels les flots ont amené les débris d'un navire, fiction qui dénote l'anéantissement du chef de l'état. La famille du général Bertrand, dont le dévoûment pur et désintéressé a fait suivre la mauvaise fortune du proscrit, reçoit les derniers adieux de l'immortel guerrier, et voudrait, par ses prières et ses larmes, le soustraire aux ombres martiales qui le réclament ; ces vieux maréchaux, ces généraux morts au champ de bataille, et qui peuplent l'Elysée de la gloire française, attendent l'arrivée du vainqueur de Marengo, comme un des élus manquant à leurs mânes augustes.

On connaît l'estampe qui doit éterniser cette ingénieuse composition, elle fut prohibée pendant tout le temps qu'on eut à craindre de laisser germer et croître dans le cœur des Français de notre époque quelques regrets accordés à la fin tragique de Napoléon ; mais aujourd'hui que sa mémoire est réhabilitée sur les trophées mêmes de sa gloire, on ne craindra plus de posséder un des beaux ouvrages de peinture, qui doit léguer à la postérité des souvenirs ineffaçables de grandeur.

H. 22 p. ; l., 34 p. ; toile.

29. — Les guérillas.

C'est une scène de partisans espagnols campés en embuscade pour se défendre ou attaquer, selon que la circonstance le leur permet ; ils ont pris pour lieu de leur retraite d'affreux rochers dont l'ombre ne devrait être que l'asile des bergers et des troupeaux, tandis que, par leur position écartée de toute habitation, ces monts élevés servent à ces guerriers fanatiques à déployer l'énergique et originale âpreté de leur caractère.

FORBIN (M. LE COMTE DE).

30. — Inès de Castro, déterrée et couronnée quelques jours après sa mort, dans le cloître de l'abbaye d'Alcobaça, en Portugal, par don Pèdre, son époux. Le chancelier de Portugal, un genou en terre, lui prête foi et hommage ; le prieur de l'abbaye assiste à cette cérémonie.

Le pinceau de M. le comte de Forbin a parcouru toutes les phases heureuses des sujets d'une poésie chevaleresque des XV° et XVI° siècles, toujours intéressans et d'une exécution toute particulière. C'est au salon de 1829 que l'Inès de Castro fut exposée. Le souvenir des excellens ouvrages ne se perd point et la mémoire est toujours prête à se les rendre impressionnables.

H., 60 p.; l., 72 p.; sur toile.

M. GRANET.

31. — Vue perspective du cloître de Saint-Étienne-du-Mont, à Paris; un des monumens du XIV° siècle le plus curieux par ses brillans détails.

32. — La reine Blanche délivrant des prisonniers, scène historique, dont le lieu représenté par le peintre est l'église Notre-Dame de Paris.

Ces deux tableaux, qui furent exposés en 1801 et l'année suivante, y furent admirés à cette époque comme le sont encore aujourd'hui ceux que produit le talent de M. Granet, créateur du genre intérieur historique. Dans tous les ouvrages de l'esprit, le choix aide beaucoup au succès et à la célébrité, et il faut être doué d'une grande puissance de talent pour captiver depuis son premier ouvrage l'attention des connaisseurs, des peintres et des gens du monde, peu accessibles aujourd'hui surtout au charme des intérieurs de cloîtres, à la vue de religieux voués au pain sec et noir; mais ce qu'on n'aime peut-être guère à

voir en nature devient tout différent quand le but est d'en faire admirer l'imitation. A ce but, M. Granet est si heureusement parvenu, qu'il n'est pour ainsi dire aucun cabinet moderne où l'on n'y voie une travée de monastère ou un couloir de chartreuse; or, comme tous les genres sont admissibles en peinture quand l'imitation est vraie, nous ne doutons pas que quelque amateur place dans sa galerie deux beaux ouvrages de ce peintre consciencieusement accusés, dont le choix sera difficile en ce qu'ils rivalisent tous deux de force, de lumière et de couleur.

L., 42 p.; h., 36 p.; sur toile.

INCONNU.

33. — Vierge ayant les mains jointes.

TAUNAY.

34. — Arlequin baigneur, scène de mascarade sur une place publique. Le plus espiègle de la compagnie, le seigneur Arlequin, personnage privilégié des ruses du carnaval, est monté sur une fontaine, et plaisamment campé, il en saisit le robinet qu'il comprime et dont il forme une douche dirigée par malice sur une vieille femme.

Pierrot et la Folie, témoins inséparables de tous lieux où la gaîté vient se réfugier, rient de cette mésaventure de circonstance et applaudissent au succès d'Arlequin, qui poursuit sa dupe par un mode d'immersion que légitiment ces jours d'émancipation.

C'est pour le cabinet de M. Godefroy, amateur, que ce délicieux tableau fut exécuté ; on s'est plu à lui trouver une heureuse analogie avec le charlatan de Carel Dujardin, parce que M. Taunay rivalise ici avec lui-même ; aucun de ses ouvrages, en effet, n'a atteint cette supériorité de l'art, il devient l'égal de ces peintres hollandais et flamands qui offrent des beautés dont l'esprit est à la portée de tout le monde, et que tout le monde désire.

H. 12 p. ; l., 13 p. ; sur bois.

M. SIGALON.

35. — Bacchus et Ariane.

La fille de Minos, roi de Crète, charmée de la bonne mine de Thésée, venu pour combattre le Minotaure, lui donna un peloton de fil à la faveur duquel il sortit du labyrinthe. Thésée, en quittant la Crète, emmena sa libératrice, mais la délaissa dans l'île de Naxos. Bacchus vint peu de temps après dans cette île, la consola de l'infidélité de son amant et l'épousa.

Cette partie de l'histoire d'Ariane est vraisemblablement celle à laquelle le peintre s'est arrêté, quoi- qu'elle puisse être autrement rapportée, mais il nous a représenté le couple amoureux se reposant à l'ombre d'un bosquet touffu, couronné et célébré par les Amathusiens ; Ariane est voluptueusement étendue près de son époux, et d'un geste d'ironie semble défier l'Amour, retenu captif auprès d'elle. Cette allu-

sion spirituelle explique, si l'on veut, tous les antécédans du repos ; tant il est que ce sujet est un des plus agréables qu'ait produits le pinceau de l'auteur, qui a dévoilé d'une façon claire et brillante les principes éclatans du coloris ; il a réuni l'avantage très-rare de bien peindre et la grâce et la force ; c'est en un mot un ouvrage qu'il ne faut point juger avec la règle et le compas, mais dont on sera toujours forcé d'admirer les beautés.

TAUNAY. H., 30 p.; l., 36 p.; sur toile.

36. — Dans un palais de la ville de Milan, l'impératrice Joséphine reçoit à son balcon la nouvelle d'un bulletin de la grande-armée annonçant une de ces heureuses victoires remportées par l'empereur. Elle le lit à haute voix et tient d'une main une branche de laurier. Des gens du peuple accourent en foule et se précipitent avec vitesse vers l'auguste princesse.

H. 24 p.; l., 30 p.; sur toile.

M. ROEHN.

37. — L'Âne mutin. Il est monté par une jeune paysanne et se refuse obstinément à passer une rivière à gué, malgré le geste correctif de son maître ; un troupeau de bétail s'achemine vers une porte de ville.

L. 13 p.; h. 11 p.; sur bois.

38. — Des militaires en assez grand nombre sont réunis contre le mur d'un parc ; ils y chantent, boivent et se distraient un moment des vicissitudes de leur profession ; un cavalier monté sur un cheval

blanc paraît être porteur d'un ordre qui va disperser cette joyeuse assemblée.

H. 12 p.; l., 15 p; sur toile.

M. Roehn est un de nos peintres de la bonne époque moderne de la peinture, et qui s'est consacré au genre proprement dit; ses ouvrages sont le résultat d'une observation attentive des maîtres hollandais et flamands, il les a étudiés en les méditant, il a senti que la manière délicate et soignée était une des parties essentielles de la peinture, avec des preuves de succès tous aussi heureuses que par ces larges coups de brosse insignifians, qui se dictent et ne se sentent pas.

M. VAFLARD.

39.—Adam et Ève. Les livres saints rapportent que Dieu plaça le premier des hommes, et conséquemment le père de tous les autres, dans le paradis terrestre et lui défendit de manger du fruit de l'arbre de la science du bien et du mal. Adam, tenté par Ève, désobéit à son créateur, qui le chassa du paradis, lui promit un messie rédempteur et l'assujettit à la mort, à laquelle il n'était pas destiné s'il eût été obéissant.

L'Écriture-Sainte a fourni au peintre moderne la première pensée du grand tableau exposé au salon en 1819, et dans lequel l'artiste se montra un des élèves les plus distingués de l'école de M. Regnault.

H. 15 p.; l., 13 p.; sur toile.

M. DESTOUCHES.

40. — Scène du *Mariage de Figaro*.

Le moment choisi par le peintre est celui où Suzanne, après avoir secrètement introduit le jeune Chérubin dans l'appartement de la comtesse Almaviva, a placé ce joli page à genoux devant sa maîtresse et lui essaie en badinant un bonnet de femme.

Si les tableaux sont faits pour le charme des yeux, pour la récréation de la pensée, à moins d'une prévention injuste, d'une obstination mal motivée, on se refuserait difficilement à convenir que ces conditions bien essentielles en peinture se rencontrent évidemment dans l'ouvrage de M. Destouches, qui s'est amusé à traduire sur la toile la littérature de Beaumarchais, vive, sintillante et spirituelle comme la palette et le pinceau du peintre.

De cette agréable production seulement il ne faudrait pas en conclure de la somme de talent dont est capable l'auteur de cette scène de Figaro; il nous a depuis long-temps habitué à des compositions plus importantes qui sont devenues, comme les ouvrages de Greuze, des leçons de morale qu'aprennent à convoiter une bonne mère, des époux vertueux, une fille repentante, toutes scènes qui à la vérité ne sont pas d'un style historique, mais qui ont de la grâce et toujours de l'expression parce qu'il en puise la source dans une étude constante de la nature.

COGNIET (M. Léon).

41. — Rebecca enlevée par le templier, sujet tiré d'Yvanhoé.

Après la belle scène du Massacre des innocens, le saint Étienne secourant une pauvre famille, l'auteur de ces deux beaux ouvrages, exposés en 1827, produisit en 1831 ce délicieux tableau traduit de Walter-Scott, et montra aux amateurs empressés que le génie fécond, quand il a franchi les bornes de la sévérité de style, peut aussi se donner à la grâce.

H. 30 p.; l., 36 p.; sur toile.

M. BERTIN.

42. — Petit paysage de style historique, planté d'arbres, et dont le terrain est garni d'herbes et de plantes végétales; un monument formant fabrique occupe le fond terminé par des montagnes élevées; deux figures de bergers enrichissent cette large composition.

H. 11 p.; l., 13; T.

43. — Autre paysage d'une plus grande dimension et toujours coupé par des lignes savamment observées, des plans variés, des fabriques de bon style, et des figures drapées ou costumées avec élégance; le genre dit historique est celui adopté par M. Bertin, et dans lequel il s'est acquis une réputation si méritée.

M. T. GUDIN.

44. — La vue d'une grande étendue de mer près

d'un port dont la jetée est couverte d'un grand nombre d'hommes et de femmes aidant au tirage d'un câble pour faciliter la rentrée d'un navire. On aperçoit sur la plage deux matelots causant auprès d'un cabestan, plus loin des curieux, des pêcheurs et une charrette que l'on charge de sable; en pleine mer quelques barques à voile.

<p align="right">H. 12 p.; l., 16 p.</p>

M. ISABEY (père).

45. — Composition de deux figures seulement, contuue et lithographiée sous le titre de l'escalier de la tourelle du château d'Harcourt; on voit en descendre une dame dans un costume élégant, appuyée sur le bras d'un page qui semble diriger ses pas.

<p align="right">H. 18 p.; l., 12 p.; sur bois.</p>

M. J. ANDRÉ.

46. — Étude d'après nature offrant l'aspect d'un terrain inégalement planté d'arbres et d'arbrisseaux, bordé dans toute sa longueur par un cours d'eau qui ruisselle et vient se perdre sous un pont rustique; une figure de femme et quelques pièces de bétail ne sont ici que comme de légers accessoires.

<p align="right">L. 22 p.; h., 14; T.</p>

GIRODET.

47. — Une étude en buste pour le Pygmalion,

grandeur de nature et terminée : elle provient de la vente même de Girodet, n. 46 du catalogue.

DEMARNE.

48. — La quenouille enlevée.

Sur un terrain fertile et par une belle matinée de printemps, une jeune paysanne est assise au milieu d'un troupeau de vaches, de chèvres et de moutons, confié à sa surveillance, mais toute son attention est portée sur une de ses compagnes à laquelle un malicieux berger vient d'enlever la quenouille ; cette scène épisodique se passe sur un terrain de gazon frais, entouré de bois qui laissent entrevoir un pays varié dans ses lignes par des sinuosités et des mouvemens de terrain où l'imagination se promène avec plaisir.

H., 20 p.; l., 24 ; sur toile.

49. — Encore un des plus rians aspects de paysage : la partie droite est massée d'arbres et de bois de futaies, dont le feuillage indique la plus belle époque de la saison d'été. Un villageois, monté sur son cheval d'un allure très-pacifique, vient de traverser une rivière à gué, et, suivant de l'œil un troupeau de bétail et animaux domestiques, s'achemine vers un officieux paysan occupé à retirer du pied d'une jeune fille une épine prête à la blesser. Les lointains se terminent par des montagnes précédées de ferme et colombier.

H., 20 p.; l., 24.

50. — La sortie du bétail par une porte de ferme qui aboutit à un verger; des vaches, des chèvres, des moutons, un âne portant fille et garçon, des chiens qui les ajacent, tout est mouvement dans cette composition pastorale, augmentée d'accessoires qui ne laissent pas l'œil un instant en repos.

L., 12 p.; h., 9; sur toile.

51. — Le moulin à eau; il paraît être une dépendance de la ferme à laquelle il est joint; on y arrive par un pont rustique, et les alentours qui le bordent offrent des bouquets d'arbustes étagés; deux arbres occupent le milieu d'un tertre qui sépare les eaux; on distingue sur la pelouse quelques animaux domestiques et des bûcherons qui partagent un corps d'arbre dépouillé de ses branches.

H., 12 p.; l., 20; sur toile.

BOUTON (M.).

52. — Une chapelle d'architecture, les bas-tenus décorés d'ogives soutenues par des colonnes à chapiteaux composés; on voit en figure principale un paralytique convalescent, en prière devant un autel.

H., 54 p.; l., 42; sur toile.

53. — L'intérieur d'une prison qui ne reçoit de jour que par une ouverture dont les rayons pénètrent difficilement; un prisonnier de distinction, dans le costume du règne de Louis XIII, vient d'y être installé par le geôlier debout devant lui, et parais-

sant le traiter avec les ménagemens dus à son rang.

H., 54 p.; l., 42; sur toile.

Le genre proprement dit d'intérieur a pris un accroissement d'intérêt depuis que les peintres habiles comme M. Bouton s'y sont exercés. En multipliant les ressources de la perspective, ils ont également trouvé à rappeler dans ces murs dégradés par le temps des tons harmonieux et variés, qui offrent une richesse de couleur plus magique et puissante que celle des salons et des lambris dorés.

PRUD'HON.

54. — La Sagesse élevant le Génie des arts jusqu'au séjour céleste : esquisse terminée, dont la fiction allégorique prête sans peine à la représentation de mille rêves brillans.

H., 18 p.; l., 10; sur toile.

SWÉBACK (père).

55. — Les adieux.

Un cavalier, avant de monter un cheval blanc que garde son jockey, baise respectueusement la main d'une dame et se dispose à suivre ses compagnons de voyage : cette scène se passe sur un terrain sablonneux et dans l'enceinte d'une campagne dont le site n'est ici qu'accessoire. Les chevaux seuls sont le caractère distinctif de l'artiste; il les a rendus avec une attachante exactitude dans leur dimension de ligne pour pouce, soit qu'il nous les représente sous la

forme de ces bons animaux utiles aux travaux rustiques, ou sous un aspect brillant et fier comme ceux qui ont pris l'orgueil de leurs maîtres.

H., 12 p.; l., 15; sur toile.

56. — La sortie du château.

Des petits chevaux élégamment harnachés sont tout prêts à caracoler sous l'éperon des cavaliers et des piqueurs qui les suivent; à ces pittoresques amusemens, le peintre a réuni la galanterie qui s'y mêle souvent dans les personnes d'un rang distingué. Les dames aussi viennent y prendre part; elles accompagnent les chasseurs et font flotter l'élégance de leur parure.

H., 10 p.; l., 12 p.; sur toile.

SUEBACH (M. Édouard).

57. — Vaste campagne sillonnée dans l'éloignement de rivières, de ravins et de monticules; on y aperçoit un cerf attaqué par une meute de chiens et poursuivi par des cavaliers et dame chasseurs; deux jockeis, dont un habillé de rouge, sont restés en arrière et se disposent à rejoindre leurs maîtres. Ces deux figures occupent le premier plan.

L., 13 p.; h., 12 p.; T.

SCHEFFER (M.).

57 bis. — Un sujet tiré des événemens modernes de la guerre des Grecs, composition où sont repré-

sentées avec énergie toutes les nobles passions du plus beau dévouement patriotique.

H., 40 p.; l., 36 p.; sur toile.

MALET (M.).

58. — Le bon ménage.

Une jeune épouse appuyée sur son mari, lui prodigue ses caresses ; deux enfans, fruit de leur hymen, complètent cet exemple de la tendresse conjugale.

H., 13 p.; l., 15 p.; sur bois.

59. — En plein air et contre une chapelle gothique, un pasteur donne la bénédiction nuptiale à deux jeunes époux ; cette cérémonie toute patriarchale se passe en présence de nombreux villageois.

H., 9 p.; l., 10 p.; sur bois.

SENAVE.

60. — Une jeune femme dans un intérieur de cuisine meublée de tous les accessoires qui peuvent intéresser dans ces sortes de sujets ; cette représentation fidèle des objets les plus usités dans un ménage, rappelle les ouvrages des peintres hollandais, comme ceux de Gérard Dou, Miéris et Vantol, qui ont servi de règle pour le ton, le fini des détails et l'imitation parfaite de tout ce qui tient à la nature morte.

H., 26 p.; l., 22 p.; sur bois.

BEAUME (M.).

61. — Plage d'une des côtes de la Normandie ;

y distingue, quoique par un temps brumeux, des figures de pêcheurs, dont un attise le feu pour le chauffage du goudron. Un homme est occupé à radouber une barque tout en causant avec une paysanne.

L., 24 p.; h., 20 p.; sur toile.

LE SAINT (M.).

62. — Les ruines d'une ancienne abbaye, d'architecture du XV^e ou XVI^e siècle, et dont les parties, dépéries par le temps, laissent entrevoir des points de vues de campagne. On y aperçoit plusieurs figures de religieux.

La société des Amis des arts fit cette acquisition au peintre, en 1822; et M. Lafitte, un des actionnaires qui a résisté le plus long-temps au découragement survenu dans cette bienfaisante institution, le gagna dans un lot qui lui échut.

H., 40 p.; l., 32 p.

MAILLOT (M.).

63. — Intérieur d'une chapelle de cloître; on y voit comme principale figure un religieux agenouillé devant l'autel et y priant avec humilité; sous une voûte ogivée et qui reçoit toute la lumière, on distingue encore deux figures de moines, dont un debout et l'autre assis.

L., 22 p.; h., 18 p.; T.

GROS CLAUDE (M.).

64. — Un ouvrier grivois, dans un costume tout-à-fait industriel, est occupé à charger sa pipe; il est assis près d'une table sur laquelle reposent une bouteille et un verre.

H., 13 p.; l., 12 p.; sur toile.

ARACHEQUESNE (M.).

65. — Sens moral et allusion au travail, dans la présence d'une femme âgée, occupée à filer devant une fenêtre ouverte. Les accessoires qui l'entourent sont des meubles à usage.

H., 14 p.; l. 11 p.; sur toile.

DAGNAN (M.).

66. — Une vue de château entouré d'arbres; devant une grille qui le précède, des jeunes filles causent avec un berger.

H., 18 p.; l., 24 p.; sur toile.

H. L.

67. — Intérieur de salle décorée d'une tenture du XV^e siècle; deux jeunes époux y sont revêtus du costume de cette époque.

COURNAUD (M.).

68. — Une vue de mer par un temps très-houleux; les vagues arrivent sur le rivage et se brisent sur des rochers.

H., 20 p.; l., 30 p.; sur toile.

RIGOIS (M.).

69. — Une vue de campagne prise aux environs de Paris, et présentant un aspect des plus agréables, sous le rapport du site et des lignes pittoresques dont il est environné.

H., 24 p.; l., 30 p.

FINARD (M.).

70. — Une escouade de cosaques et cavaliers russes.

SAINT-MARTIN.

71. — Grande vue de la forêt de Fontainebleau ; arbres touffus servant d'ombrage à de nombreux troupeaux de bestiaux.

L., 42 p.; h., 36 p.; sur toile.

72. — Autre paysage. Étude prise sur un terrain de nature sablonneuse.

GÉRARD DELAIRESSE.

73. — La France, sous la figure d'une reine, a pour appui la Force, l'Union et l'Abondance ; allégorie aux conquêtes de Louis XIV et à sa protection pour les arts libéraux.

STELLA (Jacques).

74. — Sainte famille, tableau d'une conservation bien intacte et d'une très-éclatante couleur.

ANCELOT, 1819. (Mlle),

75. — Henri IV chez la belle Gabrielle; le monarque, en présence des dames d'honneur et dans un vaste salon de réception, présente le ministre Sully.

H., 3½ p.; l., 36 p.; sur toile.

MIGNARD.

76. — Portrait d'Henriette d'Angleterre.

MARBRES ANTIQUES.

GROUPES, FIGURES ET BAS-RELIEFS.

77. — Bacchus et Ariane. Ce bas-relief représente l'instant où Bacchus, revenant de sa conquête de l'Inde, rencontre Ariane que Thésée venait d'abandonner dans l'île de Naxos. Le dieu, debout sur son char, à côté d'un jeune faune sur lequel il s'appuie, se tourne vers Ariane qu'un satyre expose toute nue à ses regards, en levant la draperie dont elle était couverte. Une autre figure, emblème de la vie, soulève aussi cette draperie, et répand des fleurs au-dessus de la belle délaissée. Pendant que le fils de Sémélé se livre à la contemplation des charmes dont il est subitement épris, tout ce qui l'accompagne s'a-

bandonne à la joie ou à quelque amusement ; par exemple, un faune et une bacchante dansent au son de leurs cymbales et tambours ; un petit satyre caresse un tigre ; un amour se joue sur la croupe d'un centaure ; celui-ci joue lui-même avec un de ses enfans. A côté, est un second centaure portant un panier de fruits sur son épaule, et une jeune femme tenant une grappe de raisin ; dans le fond, ainsi qu'à l'autre extrémité du bas-relief, sont plusieurs figures accessoires. Collection du cardinal Fesch.

Ce monument, qui laisse à désirer sous le rapport de la conservation, est cependant précieux par la richesse du sujet, et plus encore par l'élégance et la grâce de ses figures. Collection du cardinal Fesch.

H., 2 pieds 2 pouces ; l., 6 pieds 8 pouces.

2800 78. — Clio. Dans cet ouvrage, la muse de l'histoire est figurée debout, tenant de la main droite un stylet, et de l'autre main des tablettes pugillaves, destinées à recevoir les faits dont le souvenir mérite d'être transmis à la postérité. Elle a aux pieds la chaussure nommée soccus, son vêtement est composé de deux tuniques, dont celle de dessus est sans manches, et d'un manteau qu'elle tient relevé sur le bras gauche.

Des draperies légères et bien variées accusent agréablement le nu de cette statue, à laquelle nous avons conservé la dénomination sous laquelle elle était désignée dans la collection dont elle faisait partie. Le nom de Calliope, muse de la poésie épique,

toujours symbolisée par des tablettes, lui convient pour le moins autant que celui de Clio. Ces deux sœurs sont ordinairement vêtues et chaussées de la même manière. Au surplus, cette figure attire fortement l'attention. Caractère, pose, ajustement, tout y est plein de goût, tout y a été respecté par le temps. Collection du cardinal Fesch.

H., 4 pieds 5 pouces; marbre blanc.

79. — Bacchanale. Deux fragmens d'une frise représentant une bacchanale. Dans l'un on voit un faune dont le mouvement peint l'ivresse. Un centaure portant un long thyrse sur ses épaules, lui fait face. Viennent après lui un satyre embouchant une cornemuse, et un quatrième personnage coiffé d'un bonnet phrygien. Entre le centaure et le faune, est une petite panthère. Collection du cardinal Fesch.

Le second fragment offre le même nombre de figures; un faune jouant du tambour, une bacchante agitant en l'air un thyrse et un serpent, et deux autres ministres ou suivans de Bacchus, conduisant un bouc. Toutes ces figures, à la file l'une de l'autre, ordonnance fort simple, sont variées de poses et pleines d'action. Entre la bacchante et l'un des ministres, est aussi une jeune panthère. Collection du cardinal Fesch.

Hauteur, 1 pied 3 pouces; longueur des deux morceaux, 8 pieds 6 pouces.

80. — Bacchus enfant, supporté par un bouc; la partie inférieure de l'animal est antique.

STATUES, BUSTES, COLONNES ET VASES EN MARBRE STATUAIRE, GRANIT ET PORPHYRE.

81. — Bacchus et Ariane; groupe de deux figures, proportion un peu moins forte que nature, et de la même dimension que le marbre original; sculpture des temps modernes et du plus gracieux travail. Plusieurs artistes italiens ont cru y reconnaître le ciseau de Bagioli, célèbre statuaire florentin du siècle dernier.

82. — Mirabeau. Buste de forte proportion exécuté par Houdon, en 1791. L'orateur, dont la candidature fut rejetée par la noblesse, a le regard d'une fière indépendance; il est représenté au moment où la tribune retentit de ses mâles accens en faveur de la liberté.

83. — Une grande coupe en marbre blanc statuaire, sur piédouche cannelé; elle est ornée de masques scéniques, et les anses, prises dans la masse, forment deux ceps entrelacés, dont les extrémités se terminent par des feuilles de vigne.

84. — Deux colonnes, bornes miliaires, en marbre cipolin, sur piédestal en jaune antique profilé.

85. — Deux forts vases, forme d'œuf, en granit vert des Vosges, avec têtes de bélier en bronze doré d'or moulu.

86. — Deux autres en granit gris et noir, avec forts mascarons et serpens formant les anses, bronze doré d'or moulu.

87. — Une jolie renommée en rouge antique sur un socle sexagone en prime de paon incrustée de lapis.

88. — Deux vases, formé Médicis, d'une belle exécution, en porphyre rouge oriental, montés en bronze doré au mat.

89. — Une coupe en porphyre rouge oriental, supportée par trois cariathides en bronze; socle en serpentin vert orné de bronzes dorés.

90. — Deux coupes rondes de douze pouces de diamètre, en marbre jaune antique, avec monture à serpens et pieds de biche en cuivre doré, sur plinthes en marbre griotte, et socle carré en granit gris monté en cuivre doré.

91. — Un vase forme d'urne, porphyre rouge oriental, monture ancienne en bronze doré d'or moulu.

92. — Deux vases, forme étrusque, en lave avec anses prises dans la masse.

93. — Deux fûts de colonne en granit rose oriental, garnis en bronze doré.

94. — Buste de femme du règne de Louis XIV, et autre buste sur gaîne de la même époque.

95. — Un fût de colonne en marbre noir et blanc, dit *petit antique*, avec piédestal et plinthe.

96. — Six forts vases de jardin, forme évasée.

BUSTES, FIGURES ET VASES EN BRONZE, ANCIENS ET MODERNES.

97. — Buste de Voltaire, par Houdon : il est ajusté d'une draperie. Ce modèle, fondu sous la direction du statuaire et réparé par lui, se rencontre peu communément avec l'accessoire de la draperie.

98. — Buste de César jeune, sur colonne en marbre de Languedoc, base et chapiteaux en vert campan.

99. — Buste de Vitellius, sur colonne de même matière.

100. — L'empereur Commode jeune, bronze de fonte florentine.

101. — Marc-Aurèle, buste d'ancienne fonte italienne, sur gaîne en marbre portor, incrustation en mosaïque de Florence.

102. — Buste de Tibère, bronze italien sur gaîne en brèche violette.

103. — Jules-César jeune.

104. — L'Apolline, bronze, grandeur de nature, copie d'après l'antique.

105. — Le gladiateur, tête en bronze de fonte ancienne.

106. — Dame romaine, buste sur colonne.

107. — Grand et riche vase de milieu en bronze, décoré d'ornemens ciselés et dorés au mat : les anses formées par deux femmes drapées.

108. — Deux vases Médicis, en bronze ; l'un, avec le sujet du triomphe de Bacchus ; l'autre, le sacrifice d'Iphigénie : ils sont d'un beau travail.

109. — Un groupe, bronze italien ; Bacchus et un jeune satyre.

110. — Une figure du Temps (disposée sur porte-montre), bronze de Thomire, sur socle rond en porphyre rouge monté en cuivre doré.

PORCELAINES.

111. — Deux vases en porcelaine, imitation de l'ancienne porcelaine de Sèvres, fond bleu tendre avec décors dorés, garnis chacun de deux médaillons, l'un à sujet et l'autre à fleurs, et avec montures en cuivre doré.

112. — Deux grands vases, céladon craquelé, richement montés en bronze doré au mat.

113. — Deux vases, forme de gourde, porcelaine de Chine, fond bleu à dessins rehaussés d'or, d'un très-beau volume et d'un grand éclat de couleur.

HORLOGERIE.

114. — Une grande pendule en bronze doré au mat et au vert antique, représentant Uranie occupée à mesurer la distance des étoiles.

Le bas-relief représente une leçon d'astronomie en Égypte.

Le piédestal, d'architecture égyptienne, est surmonté d'un globe céleste partagé par un zodiaque placé dans l'inclinaison écliptique, achevant sa révolution en une année, et indiquant les mois et les quantièmes.

Le cadran indique le système solaire apparent : un des rayons du soleil fait connaître la longitude terrestre sur un hémisphère peint sur émail, le pôle arctique vu au centre, en même temps qu'un autre rayon indique l'heure sur un cercle d'émail divisé en vingt-quatre heures.

Cet ouvrage, d'une grande complication, fait honneur au nom de M. Rieussec, qui en est l'auteur.

115. — Une pendule, le char du Soleil, attelé de deux chevaux et conduit par Apollon, en cuivre doré, l'arc et le cadran en cuivre émaillé et bronzé.

116. — Une pendule sur colonnes en acajou,

ornée de cuivres dorés, mouvement mécanique de M. Raingot.

117. — Une grande et belle pendule : l'astronomie.

118. — Une autre en porphyre, forme d'autel antique; elle est richement ornée d'appliques en bronze doré.

119. — Une pendule, à figure du Temps, en bronze, portant un globe doré dans lequel est renfermé le mouvement, et à côté deux figures en cuivre doré représentant l'Amour et l'Amitié.

TABLES, CONSOLES, MEUBLES, TENTURE D'ÉTOFFE ET TAPIS.

120. — Une très-belle table ronde, de six pieds de diamètre, en marbre bleu turquin, avec incrustations en marbre blanc, tulipes et feuilles formant médaillons, guirlandes et deux traverses avec cercle d'entourage en cuivre doré, montée sur pieds en bois sculpté et doré.

121. — Une console de cinq pieds en bois des îles avec têtes, jambes et griffes de lions sculptés, richement garnie en cuivre doré, tablettes en marbre blanc et intérieur à glaces.

122. — Une très-belle échelle de bibliothèque,

formant table et bureau, en même bois, avec incrustations de filets et rosaces en cuivre.

123. — Une gaîne en même bois avec ornemens en cuivre doré et tablettes en marbre blanc.

124. — Plusieurs consoles en bois sculpté et doré, à dessus de marbre blanc et intérieur à glaces.

125. — Un lit sur estrade, une commode Psyché, un miroir à la Psyché et un somno, le tout en bois d'acajou d'une parfaite exécution, et garni avec une grande richesse d'ornemens en cuivre doré ; ils proviennent, ainsi que tous ceux ci-dessus décrits, de la fabrication de M. Jacob Desmalters.

126. — Deux fauteuils et douze chaises pour meubles de bibliothèque ou de cabinet, en bois d'ébène garni de filets en cuivre incrusté, couverts en cannetillé vert, avec galons en velours vert et crêtes en or.

127. — Meuble de grand salon, composé de deux canapés de 6 pieds, de deux causeuses de 4 pieds 1/2, de dix fauteuils et douze chaises, le tout en bois sculpté, doré, et couvert en brocard de Lyon, fond nacarat avec rosaces et ornemens à fleurs en relief en or de couleurs nuancées, galons et plates-bandes pareilles.

128. — Trois très-riches garnitures de croisées, draperies et rideaux, en étoffe pareille au meuble.

LUSTRES, CANDÉLABRES ET RICHE DORURE D'AMEUBLEMENT.

129. — Un tapis de salon de très-riches dessins d'ornemens et d'une grande dimension.

130. — Plusieurs autres grands beaux tapis en Aubusson à poils de première qualité, et très-riches de dessins et ornemens.

131. — Deux grands candélabres à figures de Renommée en bronze, portant des couronnes de lauriers à cinq bougies, sur boules, socle en cuivre doré et bronzé.

H., 42 p.

132. — Trois paires de candélabres à figures de Renommée, très-grand modèle portant des girandoles à treize lumières.

Les figures en bronze au vert antique, tout le reste doré au mat.

H., 45 p.

Cet article sera divisé.

133. — Un baromètre et un thermomètre très-richement montés en cuivre ciselé et doré au mat, de Gonichon père.

134. — Deux grandes lampes en bronze (copies de la colonne de la place Vendôme), garnies de mouvemens à mécanique.

135. — Une lampe à douze lumières en cuivre ciselé et doré.

136. — Un grand et très-beau lustre à trente-six lumières, en cuivre ciselé et doré très-richement, garni de cristaux.

137. — Plusieurs autres lustres à trente, vingt-quatre et douze lumières, richement montés en cuivre ciselé, doré, et garnis de cristaux.

138. — Plusieurs paires de beaux et forts bras de cheminées, coupes, flambeaux et autres objets en cuivre doré et bronzé.

139. — Plusieurs grandes et belles galeries de cheminées.

140. — Les objets qui n'auraient point été décris seront annoncés sous ce numéro.

FIN.

MUSÉE COLBERT,
RUE VIVIENNE, N° 2.

FEUILLE DE VACATIONS

INDIQUANT L'ORDRE DANS LEQUEL SERONT VENDUS, JOUR PAR JOUR, LES TABLEAUX, OBJETS D'ARTS ET LE RICHE MOBILIER

FORMANT LE CABINET

DE M. JACQUES LAFFITTE.

PREMIÈRE VACATION,
Du lundi 15 décembre, à midi.

TABLEAUX ANCIENS ET MODERNES.

11. Vanderbent,	Deux paysages hollandais.	
60. Senave,	La cuisinière.	
71. Saint-Martin,	Paysage.	
72. Le même,	Forêt.	
59. Malet,	La bénédiction.	
15. De la Rive,	Paysage suisse.	
16. Le même.	La conduite du troupeau.	
50. Demarne,	La sortie du bétail.	
44. M. Gudin,	Marine, plage.	
42. M. Bertin,	Paysage.	
55. Swéback père,	Les adieux.	
34. Taunay,	Arlequin baigneur.	1.
37. M. Roehn,	L'âne mutin.	
48. Demarne,	La quenouille enlevée.	2.21
40. M. Destouches,	Scène de Figaro.	150
24. Joseph Vernet,	La tempête.	550
25. Le même,	Le calme.	350
26. Le même,	Site d'Avignon.	55
29. M. Horace Vernet,	Les guérillas.	3.45
31. M. Granet,	Cloître de St-Etienne-du-Mont.	205
57 bis. M. Scheffer,	Scène grecque.	
19. David,	Portrait du pape.	540
7. Diétricy,	Paysage.	

17. Vanden Eeekoulle. La présentation au Temple.
5. Pynacker, Paysage.
4. Téniers, Tentation de saint Antoine.
18. Omèganck, Les moutons.
74. Stella, La Vierge et Jésus.
73. G. Lairesse, Allégorie.
75. Mlle Ancelot, Scène de Henri IV.
12. P. Wouvermans, Le fermier indiscret.
13. Le même, Le coup de l'étrier.

DEUXIÈME VACATION,

Du mardi 16 décembre, à midi.

14. Govaert Flinck, Quatre évangélistes.
8. Verstappen, Lac de Némi.
9. Le même, Lac d'Albane.
10. Asselin, Fontaine publique.
2. Sasso Ferato, Vierge.
64. Gros Claude, Ouvrier grivois.
65. M. Arachequesne, Intérieur-genre.
39. M. Vaflard, Adam et Eve.
76. Mignard, Henriette d'Angleterre.
36. Taunay, Le courrier.
38. M. Roehn, Militaires en gaîté.
43. M. Bertin, Paysage historique.
21. Greuze, Jeune fille suppliante.
22. Le même, La boudeuse.
27. M. Horace Vernet. Le passage du pont de Lodi.
28. Le même, L'apothéose.
30. Comte de Forbin, Inès de Castro.
41. M. Cogniet, Ivanhoé.
32. Granet, La reine Blanche.
45. M. Isabey, La tourelle.
49. Demarne, Paysage et animaux.
51. Le même, Le moulin à eau.
54. Prud'hon, Allégorie.
56. Swéback père, La sortie du château.
57. M. Swéback (Edouard), Cavalcade.
63. M. Maillot, Intérieur de chapelle.
61. M. Baume, Marine.
62. M. Le Saint, Ruines d'un couvent.
66. M. Dagnan, Paysage.

— 3 —

58. M. *Malet,* Le bon ménage.
33. *Inconnu,* Une Vierge.

TROISIÈME VACATION,
Mercredi 17 décembre.

TABLEAUX.

67. *H. L.*
23. Mlle *Ledoux.* 53. M. *Bouton.*
70. M. *Finard.* 20. *Greuze.*
69. M. *Ricois.* 35. *Sigalon.*
 3. *Lucas Giordano.* 6. *Hackert.*
52. M. *Bouton.* 1. *Andrea del Sarte.*

79. — Bas-relief.
 id. ⎫
 id. ⎬ Non catalogués.
 id. ⎭

77. — Grand bas-relief.
 — Quatre colonnes en marbre de Bretagne.
98, 99, 105 et 106. — Quatre bustes en bronze.
78. — Clio, statue.
81. — Groupe, Bacchus et Ariane.
 — Vénus de Médicis, statue en marbre.
104. — L'Appoline, statue en bronze.
82. — Buste de Mirabeau.
83. — Grande coupe en marbre statuaire.
80. — Bacchus enfant.
85. — Deux vases, granit des Vosges.
86. — Deux vases, idem.

QUATRIÈME VACATION,
Du jeudi 18 décembre.

92. — Vases en lave.
91. — Vase en porphyre.
90. — Deux coupes, jaune antique.
89. — Coupe, porphyre.
84. — Deux colonnes, bornes miliaires.
110. — Petite figure du Temps.

— 4 —

109. — Groupe en bronze.
115. — Pendule, le char.
111. — Vases en porcelaine.
97. — Buste de Voltaire.
« — Buste de Henri IV.
108. — Vases en bronze.
87. — Renommée en rouge antique.
116. — Pendule astronomique de M. Raingot.
113. — Vases de Chine.
112. — Vases en craquelé.
119. — Pendule du Temps.
131. — Candélabres.
133. — Baromètre et thermomètre.
132. — Candélabres.
132 bis. — id.
132 ter. — id.
114. — Grande pendule astronomique, Uranie.
135. — Lampe de suspension.
« — Le grand surtout de table; cet article sera vendu en totalité ou divisé en plusieurs lots.
136. — Grand lustre du milieu.
137. — Deuxième grand lustre.
137 bis. — Troisième grand lustre.
129. — Grand tapis du grand salon.
130. — Grand tapis de salon.
130 bis. — Autre grand tapis de salon.
121. — Meubles de la bibliothèque.
122. — id. id.
123. — id. id.
126. — id. id.
« — Rideaux.
127. — Meubles du grand salon.
128. — Rideaux id.
124. — Consoles id.
« — Meubles meublans ⎫
« — Tentures ⎬ De la grande chambre à coucher.
« — Rideaux ⎭

Tous les articles omis, et ceux qui n'auraient pas été vendus dans la précédente vacation le seront le jour suivant.

―――――

Paris. — Imp. de DEZAUCHE, faub. Montmartre, N° 11.

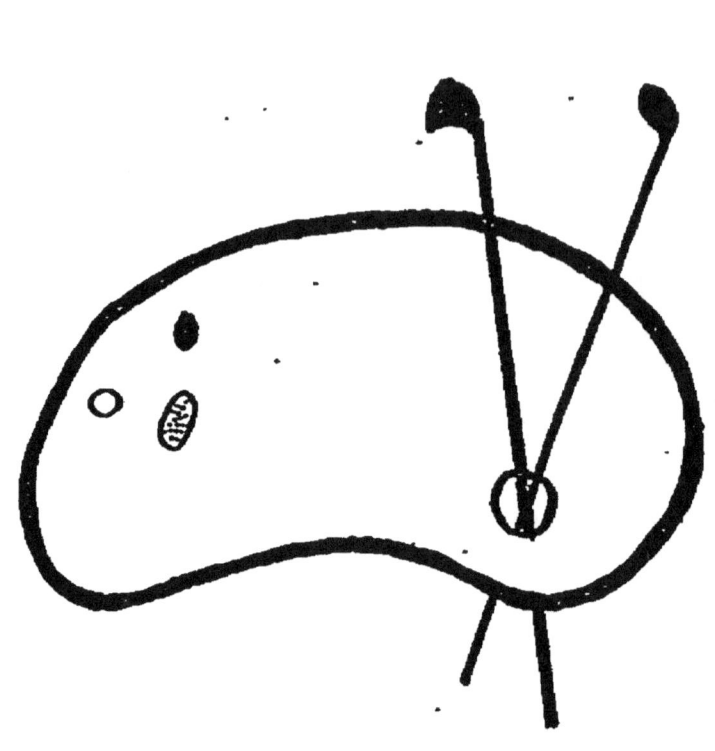

ORIGINAL EN COULEUR
NF Z 43-120-8

www.ingramcontent.com/pod-product-compliance
Lightning Source LLC
Chambersburg PA
CBHW071429220526
45469CB00004B/1466